La clase
de dibujo

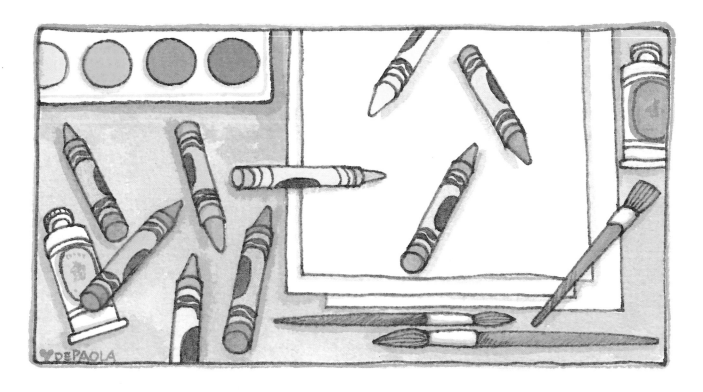

Escrito y dibujado por
Tomie dePaola

EDITORIAL EVEREST, S. A.

Para Rose Mulligan,
mi maestra del quinto grado,
que siempre me daba
más de una hoja de papel…
… y, por supuesto,
para Beulah Bowers,
la mejor profesora de arte
que cualquier niño pudiera haber tenido.
También, gracias a Binney & Smith Inc.
y Crayola Co. –TdeP

Colección dirigida por Raquel López Varela

Título original: The Art Lesson
Traducción: Juan González Álvaro

SEGUNDA EDICIÓN

Original English text copyright © 1989 by Tomie dePaola
Illustrations copyright © 1989 by Tomie dePaola

© 1993 EDITORIAL EVEREST, S. A., para la edición española
Carretera León-La Coruña, km 5 - LEÓN
ISBN: 84-241-3341-2
Depósito legal: LE. 1.377-1997
Printed in Spain - Impreso en España

EDITORIAL EVERGRÁFICAS, S. L.
Carretera León-La Coruña, km 5
LEÓN (España)

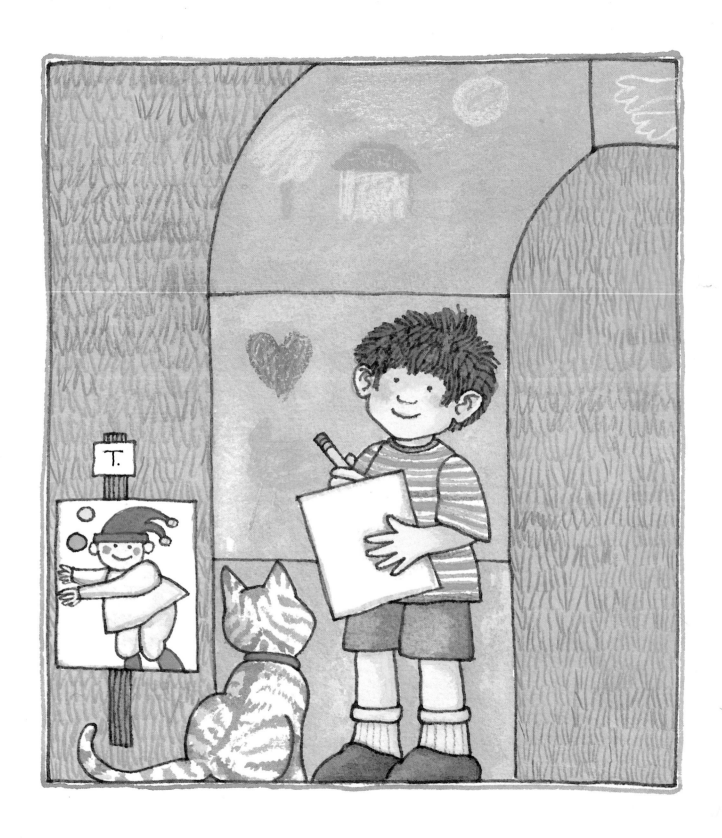

Desde muy pequeño, Tommy sabía que cuando fuese mayor sería artista. Siempre estaba dibujando. Nada le gustaba más.

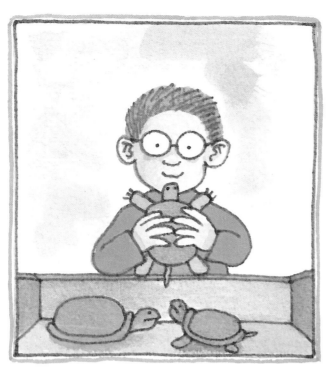

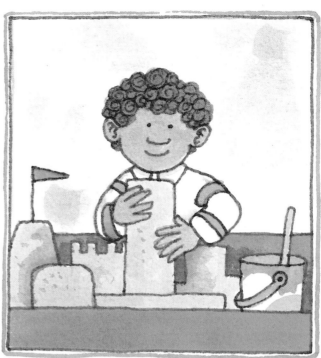

Sus amigos preferían hacer cosas diferentes. Joaquín, por ejemplo, coleccionaba toda clase de tortugas. Héctor construía grandes ciudades de arena. A Juanita, la mejor amiga de Tommy, le encantaba hacer piruetas y ponerse cabeza abajo.

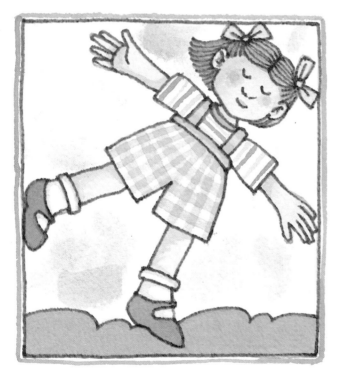

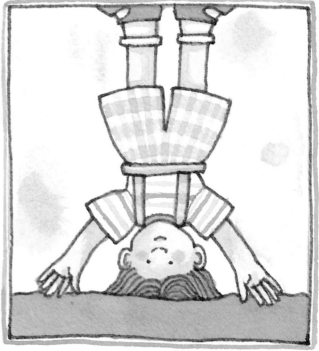

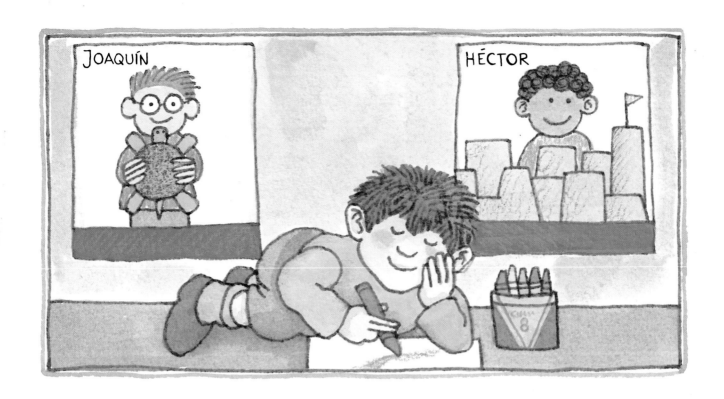

Tommy, en cambio, dibujaba, dibujaba y dibujaba.

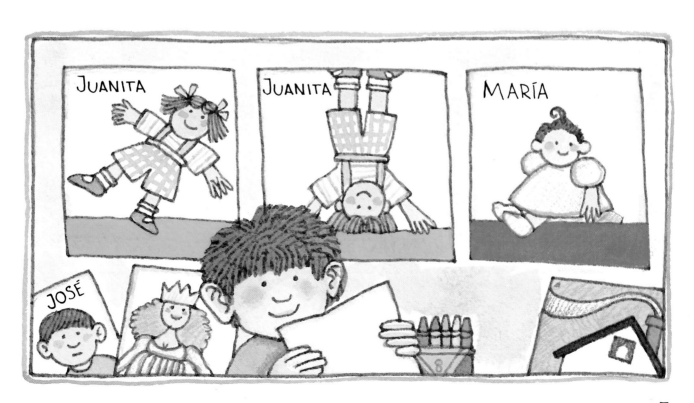

Sus dos primas gemelas, que eran ya mayores, estudiaban en una Escuela de Arte, pues querían ser artistas de verdad. Ellas le habían aconsejado que no se limitara a copiar, sino que creara, que inventara. Y eso era lo que él hacía.

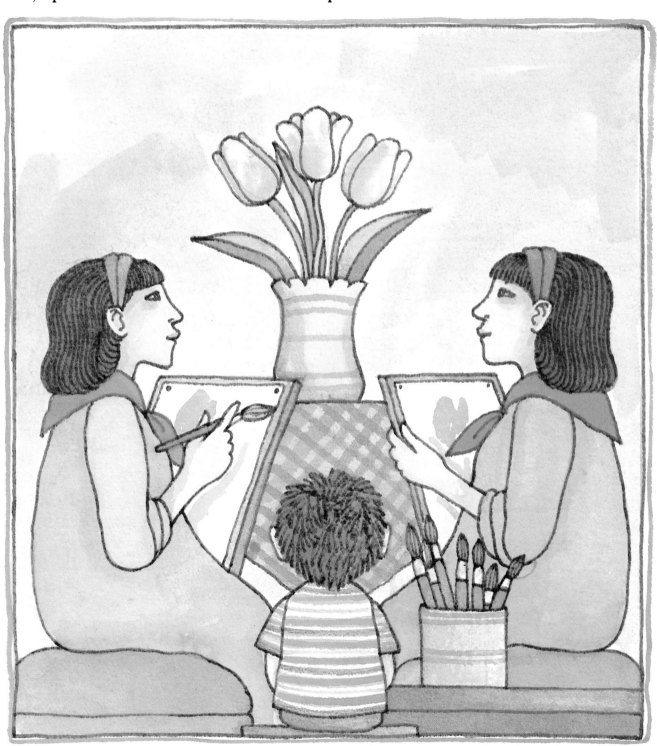

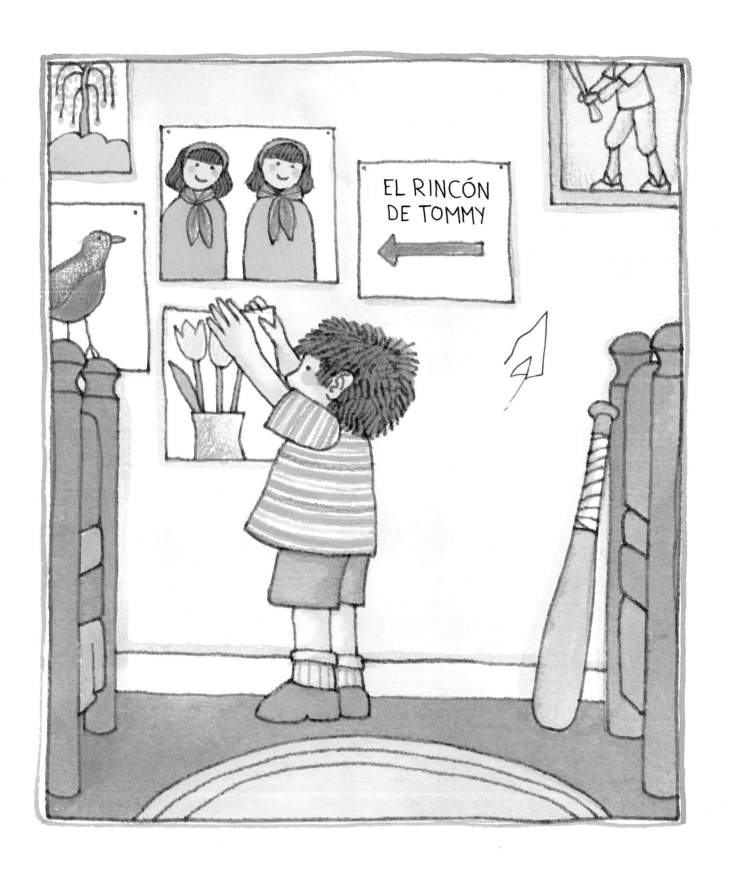

Tommy colgaba sus dibujos en la pared de su habitación.

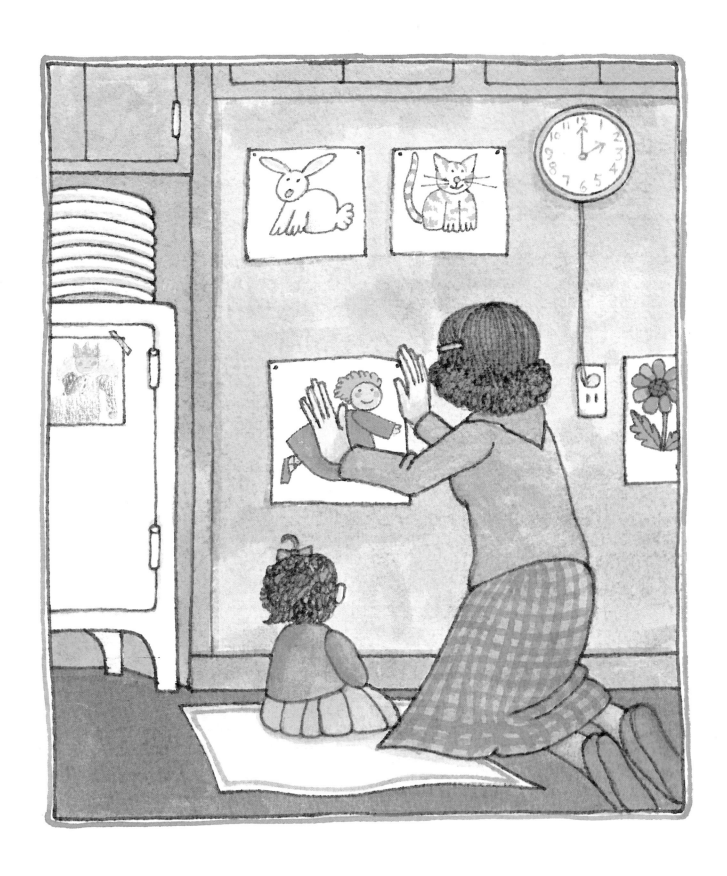

Su madre los ponía por toda la casa.

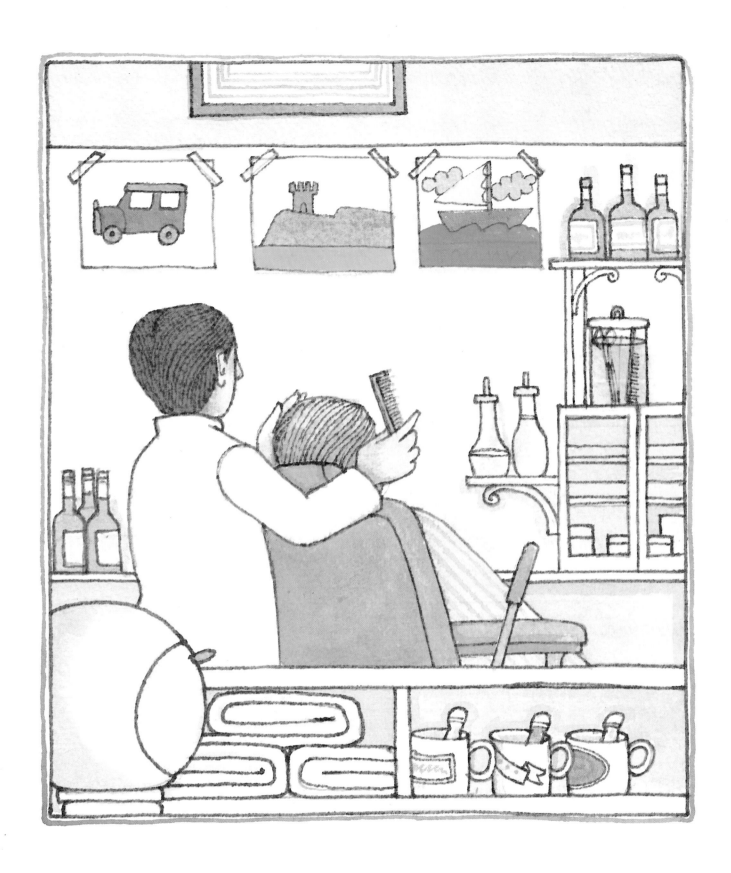

Su padre, incluso, los llevó a la barbería donde trabajaba.

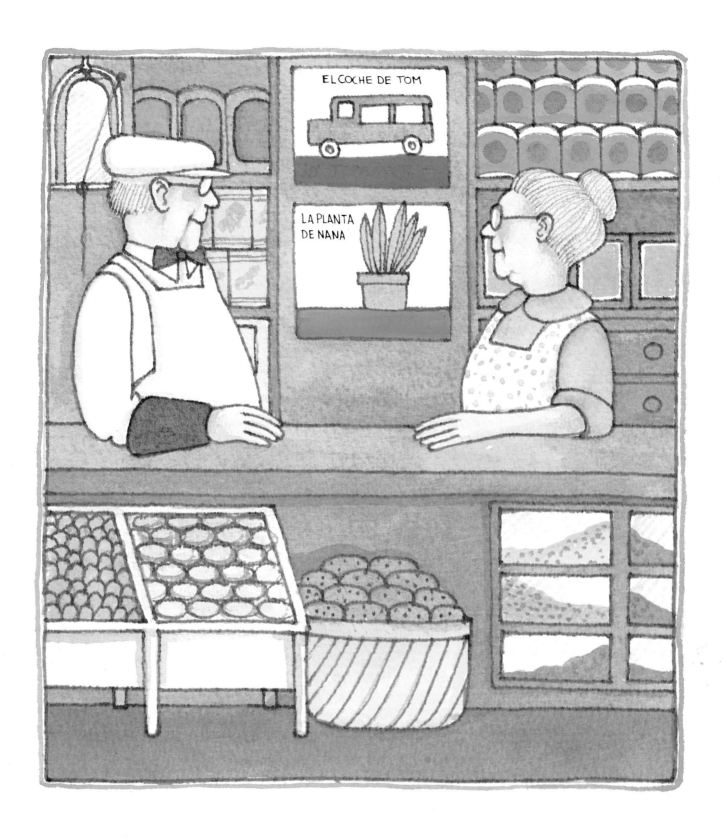

Tom y Nana, los abuelos irlandeses de Tommy, tenían dibujos suyos en su tienda de comestibles.

10

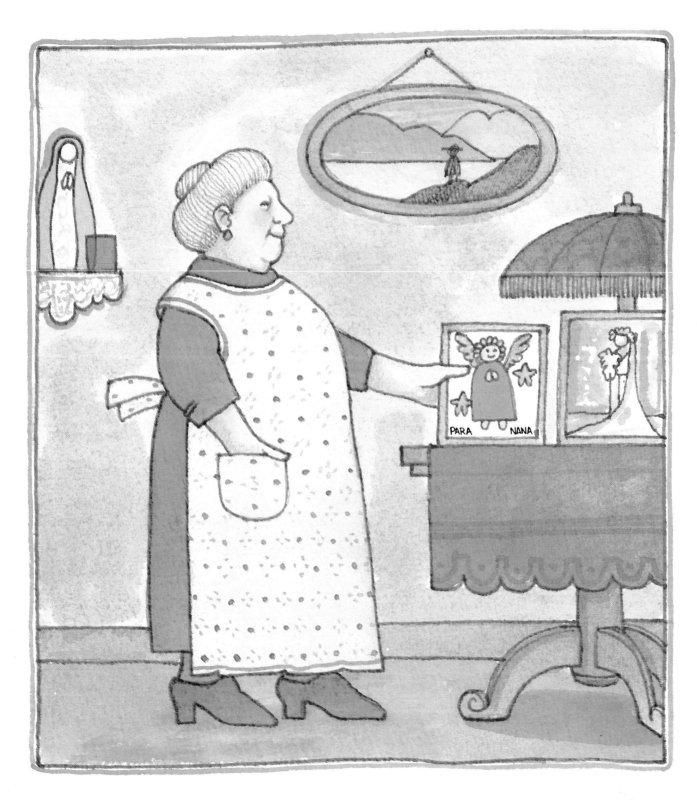

Nona del Río, su abuela italiana, enmarcó otro de sus dibujos y lo colocó en la mesa, al lado de la foto de la abuela Clotilde, vestida de novia.

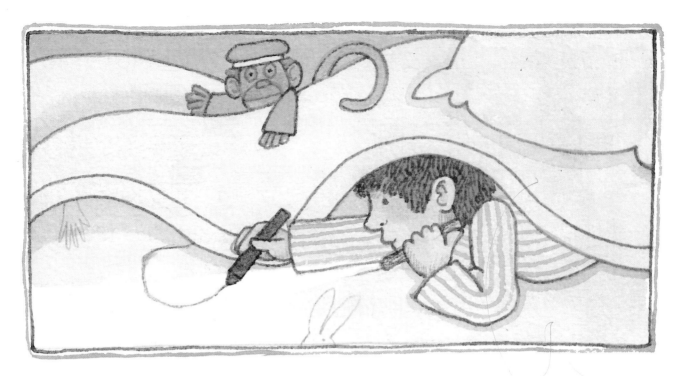

Una noche, Tommy cogió una linterna y un lápiz, se escondió debajo de la manta y se puso a dibujar en las sábanas. El lunes, cuando su madre cambió las sábanas y descubrió los dibujos, le advirtió:

—¡No vuelvas a pintar en las sábanas, Tommy!

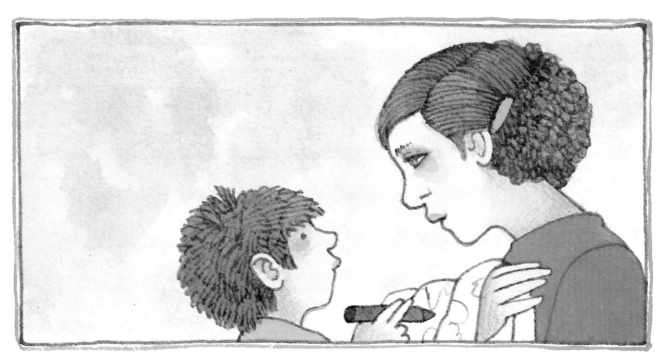

Sus padres estaban construyendo una casa nueva, y Tommy la dibujaba imaginando cómo sería cuando estuviese terminada.

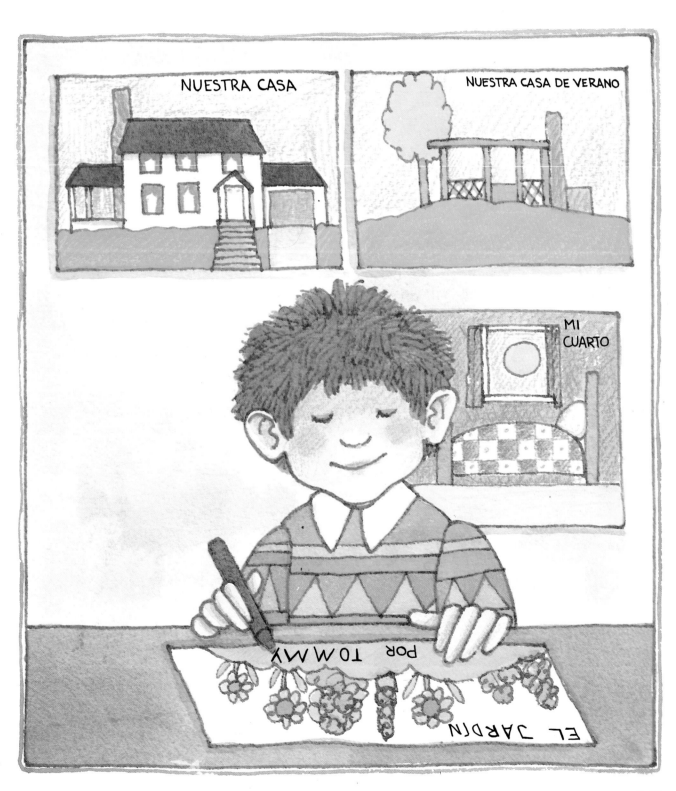

Cuando las paredes aún estaban sin pintar, uno de los carpinteros le dio a Tommy una tiza de color azul brillante. Éste tomó la tiza e hizo preciosos dibujos por todas las paredes.

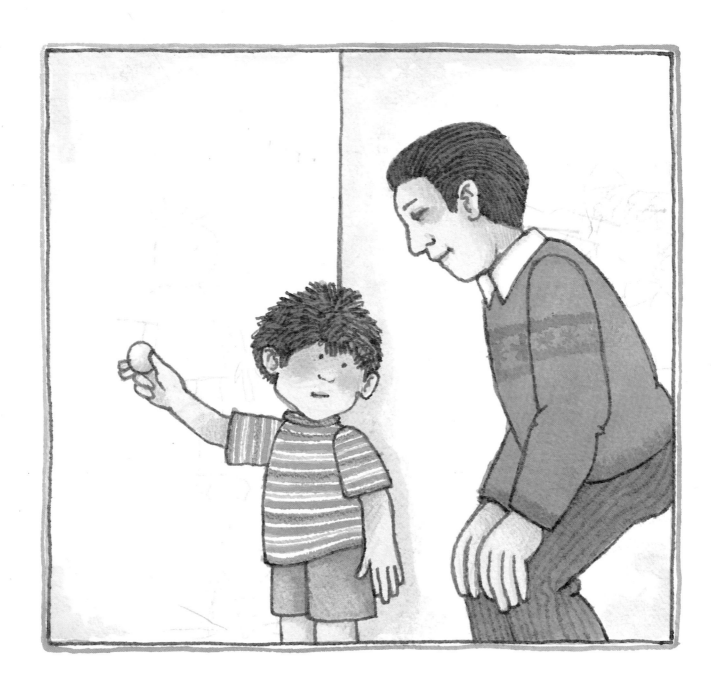

Pero cuando llegaron los pintores, su padre le dijo:

—Se acabó, Tommy. Ya no puedes dibujar en las paredes.

Tommy tenía muchas ganas de ir al Jardín de Infancia. Su hermano José le había contado que a la escuela iba a dar CLASE DE DIBUJO una auténtica profesora de Arte.

—¿Cuándo tendremos clase de dibujo? —preguntó Tommy a la maestra del Jardín de Infancia.

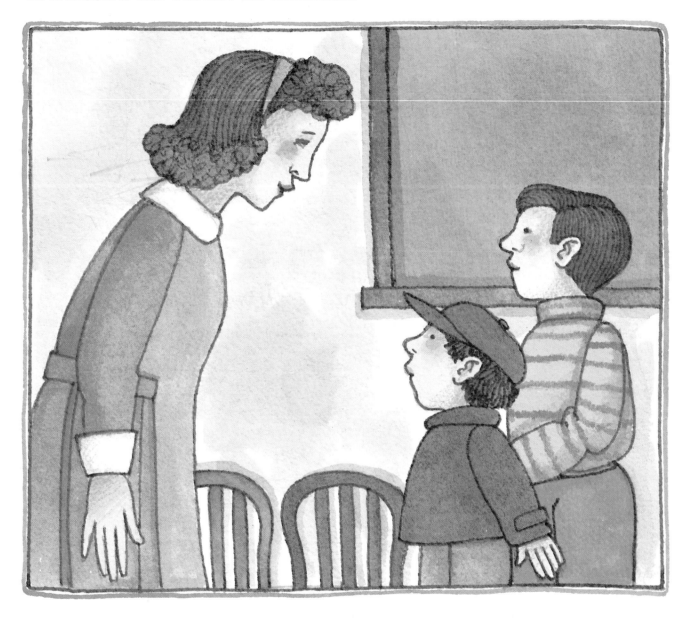

—Tú no tendrás clase de dibujo hasta el año que viene —le contestó la señorita Trini—. No obstante, mañana podemos dibujar en clase.

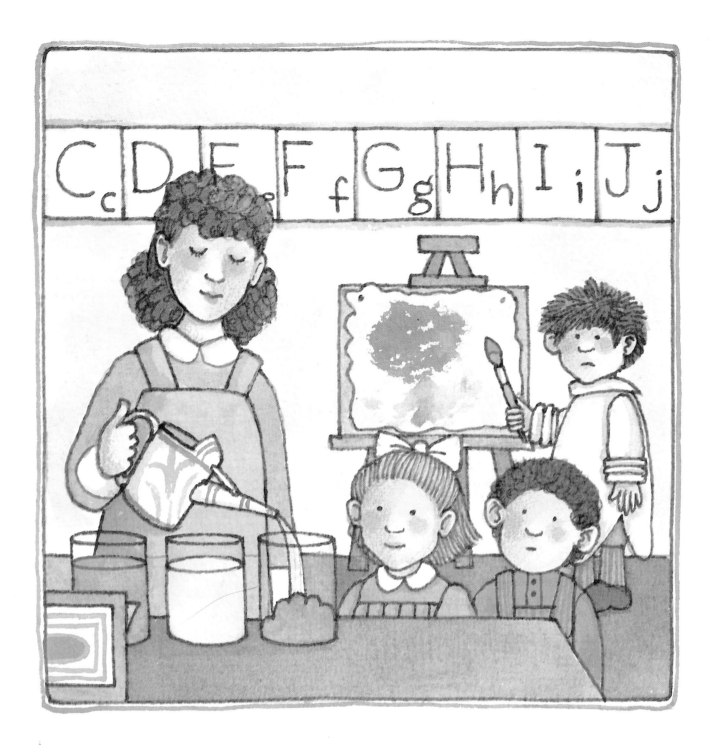

Pero no fue nada divertido.

La pintura era horrible y el papel se arrugaba todo. La seño-
rita Trini preparó la pintura mezclando agua y polvos de dife-
rentes colores en unos recipientes. La pintura no se agarraba
bien al papel y se agrietaba.

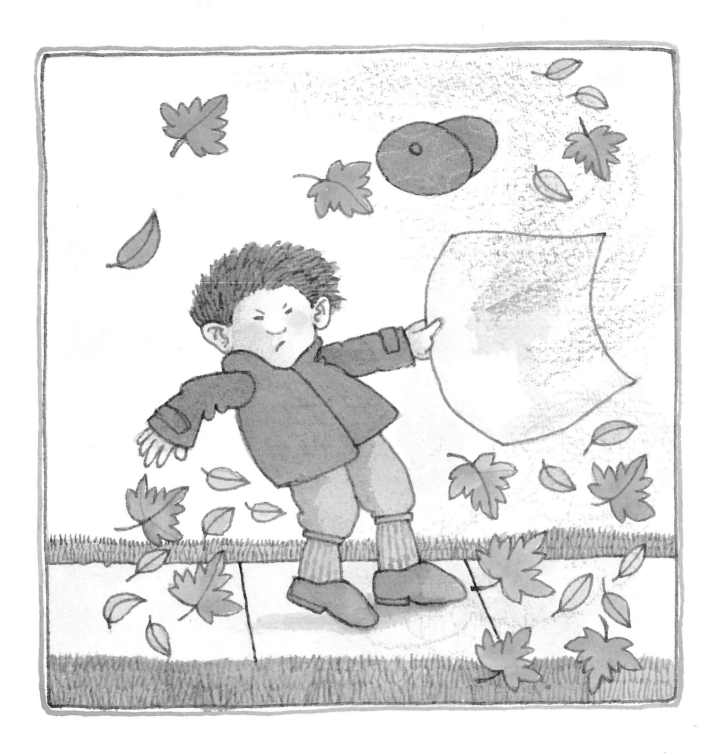

Cuando Tommy llevaba su dibujo a casa, si hacía viento, la pintura salía volando del papel.

—¡En el Jardín de Infancia, por lo menos te dan más de una hoja de papel! —lo consolaba su hermano José—. El próximo curso sólo te darán una.

Tommy sabía que la profesora de Arte iba a la escuela un miércoles sí y otro no. Él estaba convencido de que era toda una artista, porque llevaba una bata azul sobre su ropa y una caja de tizas de colores.

18

Un día, Tommy y Juanita se quedaron contemplando los dibujos que había colgados en el pasillo. Eran de los alumnos de primer curso.

—Los tuyos son mejores —le dijo Juanita—. El año que viene, cuando demos clase de dibujo, tú serás el primero.

Tommy, de la emoción, ya no podía esperar más. Estuvo practicando durante todo el verano. El día de su cumpleaños, apenas unos días después de que comenzara el colegio, sus padres le regalaron una caja con sesenta y cuatro lápices de colores. Las cajas normales solían traer rojo, naranja, amarillo, verde, azul, violeta, marrón y negro. Pero ésta tenía otros muchos colores: morado, turquesa, granate, rosa e, incluso, los colores oro, plata y cobre.

—Niños —dijo la señorita Rosario, la maestra del primer curso—, a partir del próximo mes vendrá a nuestra clase la profesora de Arte; así que el lunes, en vez de tener clase de canto, practicaremos con las pinturas.

El lunes, Tommy llevó sus sesenta y cuatro lápices a clase. Pero a la señorita Rosario no le gustó.

—Todos deben utilizar los mismos lápices —dijo—. ¡LOS LÁPICES DE LA ESCUELA!

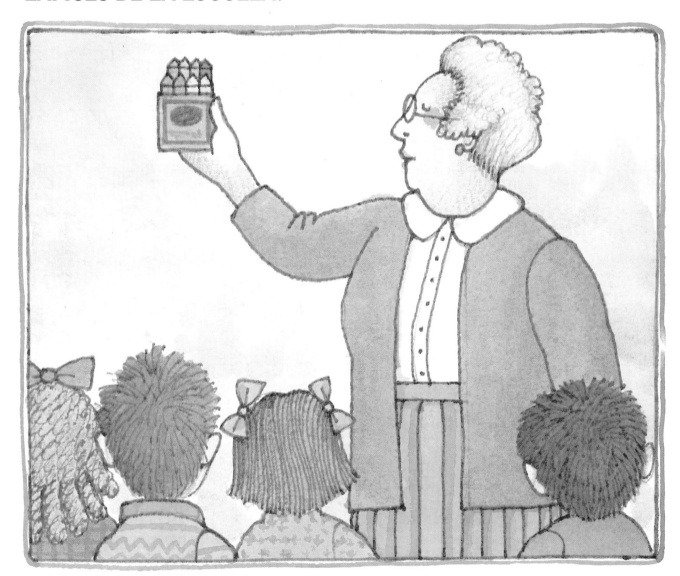

Las pinturas de la escuela sólo tenían los ocho colores de siempre.

Mientras la señorita Rosario las repartía entre la clase, dijo:

—Estos lápices son propiedad de la escuela, así que no los rompáis, no los mordáis, ni les estropeéis la punta.

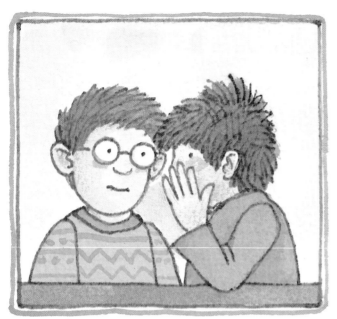 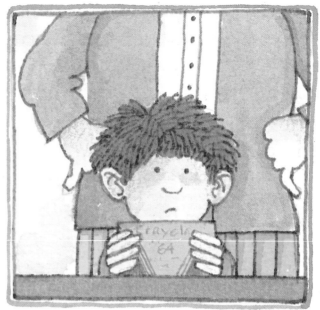

—¿Cómo voy a convertirme en un verdadero artista utilizando sólo LOS LÁPICES DE LA ESCUELA? —preguntaba Tommy a Joaquín y a Héctor.

—Ya lo he dicho, Tommy —insistió la señorita Rosario—. Quiero que te lleves a casa los lápices que te regalaron en tu cumpleaños y que los dejes allí.

Para colmo, José tenía razón. Sólo les dieron UNA hoja de papel a cada uno.

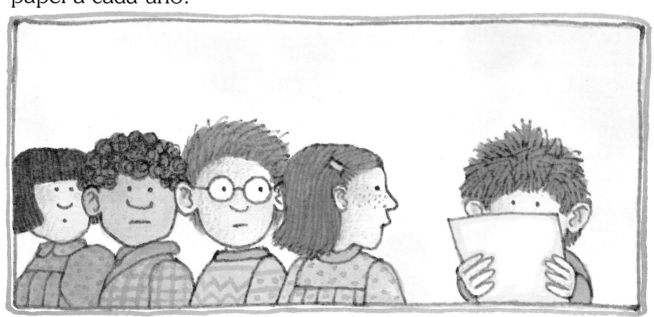

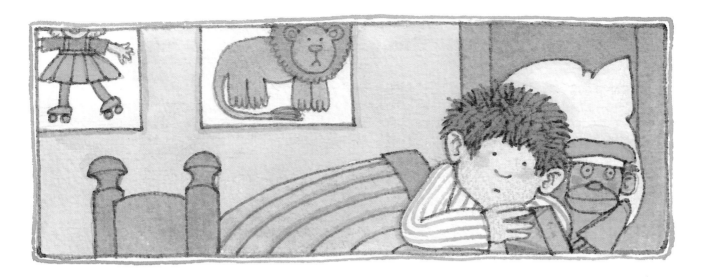

Y llegó, por fin, el día de la clase de dibujo. Esa noche, Tommy casi no pudo dormir.

A la mañana siguiente, escondió sus sesenta y cuatro lápices debajo del jersey y se fue para la escuela. ¡Estaba preparado!

La puerta de la clase se abrió y entró la profesora de Arte. La señorita Rosario anunció:

—Niños, ella es la señorita Teresa, la profesora de Arte. Patricia, que es la encargada de distribuir el papel esta semana, os dará una hoja a cada uno. Y recordad: no la rompáis, ya que es la única que vais a poder utilizar. Y ahora, prestad atención a la señorita Teresa.

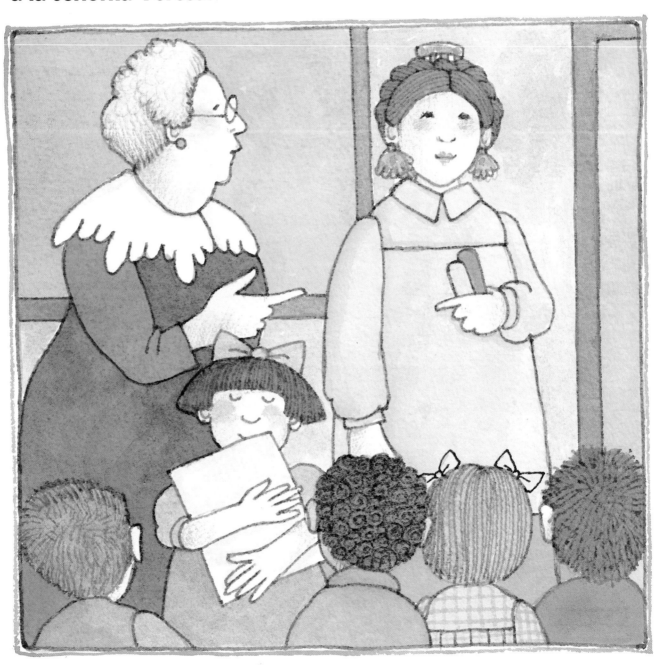

—Niños —comenzó diciendo la señorita Teresa—, como ya se acerca el Día de Acción de Gracias,[1] vamos a aprender a dibujar una mujer peregrina, un hombre peregrino y un pavo. Fijaos bien y copiad lo que hago yo.

[1] El Día de Acción de Gracias se celebra en los Estados Unidos el último jueves de noviembre. Se conmemora el día en el que los peregrinos hicieron una gran cena para dar gracias a Dios por haber tenido una buena cosecha.

¿Copiar? ¿Copiar? Tommy sabía que un artista de verdad jamás copia. ¡Aquello era horrible! Se suponía que iba a ser una clase de dibujo auténtica. Disgustado, se sentó y se cruzó de brazos.

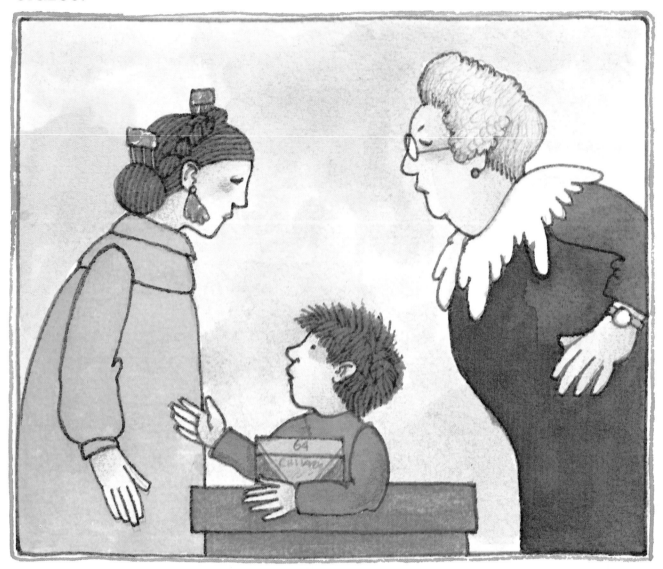

—¿Qué pasa ahora? —le preguntó la señorita Rosario.

Tommy ni la miró, y, dirigiéndose a la señorita Teresa, le explicó:

—Cuando yo sea mayor, seré artista, y mis primas me han dicho que los artistas de verdad no copian. Además, la señorita Rosario no me deja utilizar mis sesenta y cuatro lápices…

¡Vaya, vaya! —dijo la señorita Teresa—. ¿Y qué podemos hacer?

Se volvió hacia la señorita Rosario y las dos estuvieron hablando durante un rato, hasta que la señorita Rosario asintió con la cabeza.

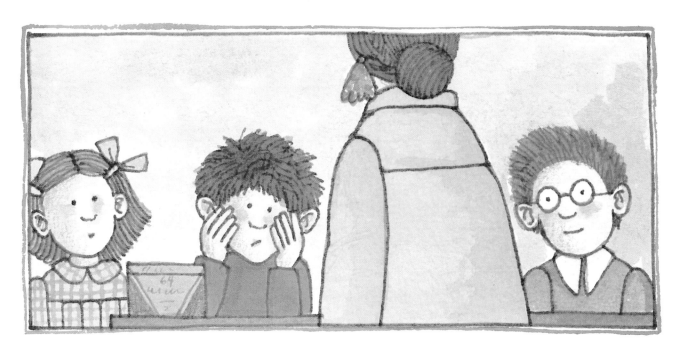

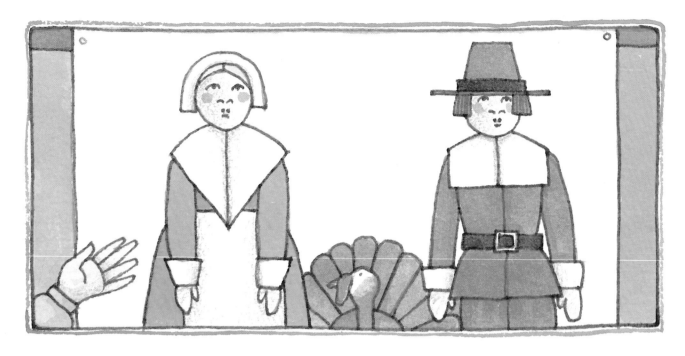

—Bueno, Tommy —dijo la señorita Teresa—. No está bien que tú hagas algo diferente al resto de la clase, pero se me ha ocurrido una idea: si pintas la mujer, el hombre peregrino y el pavo, y aún te sobra tiempo, te daré otra hoja de papel para que pintes lo que quieras con tus propios lápices. ¿Podrás hacerlo?

—Lo intentaré —dijo Tommy con una gran sonrisa.

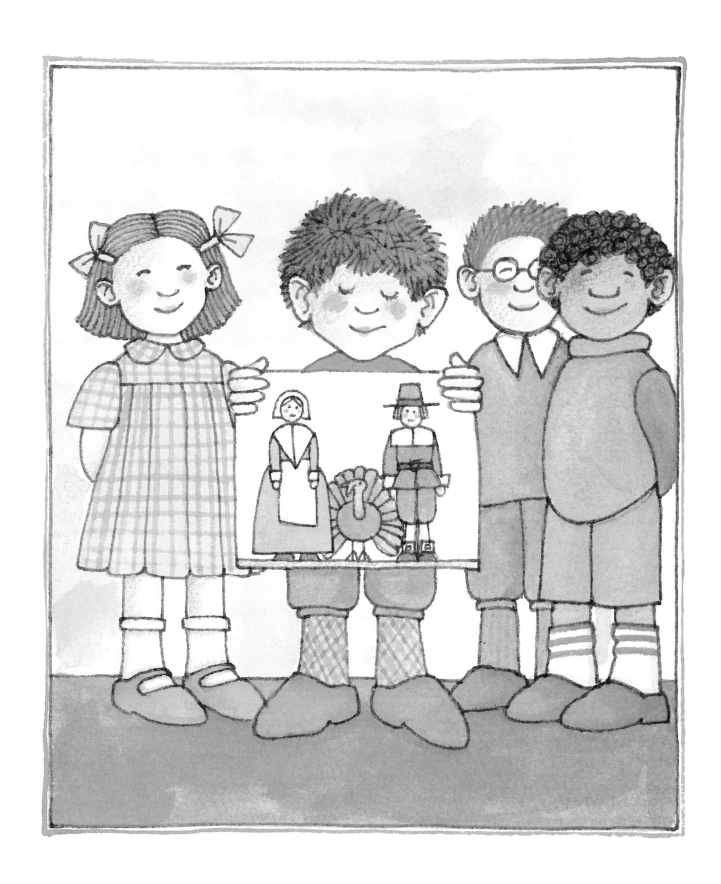

Y lo hizo.

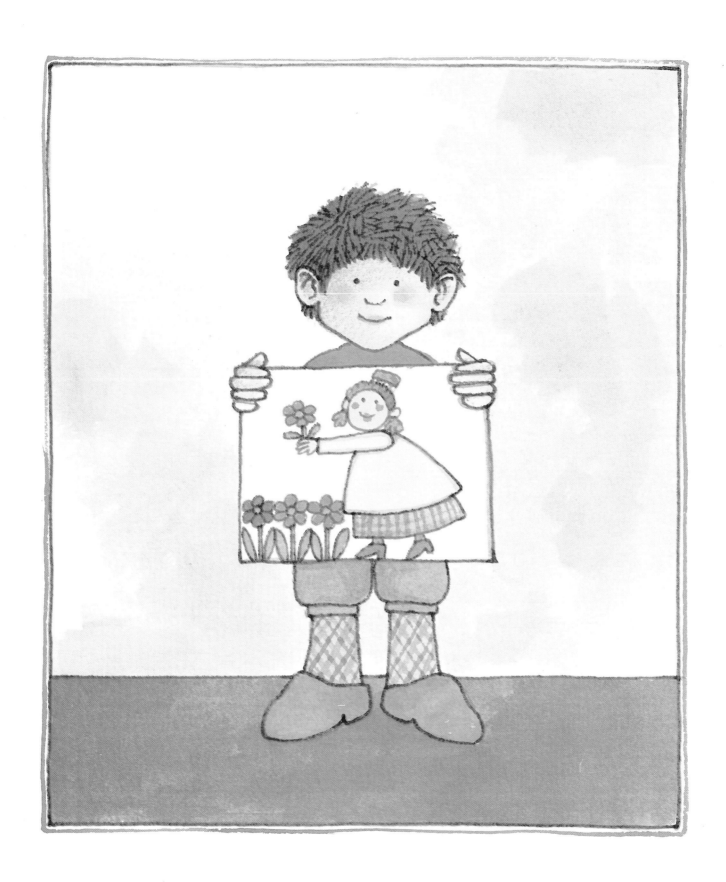

Y lo hizo.

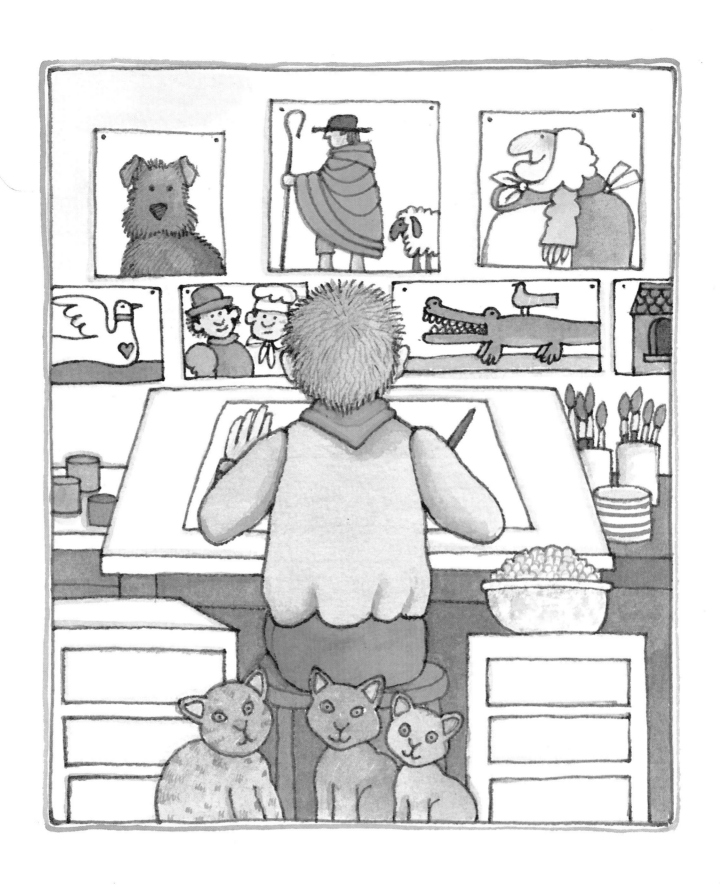

Y aún lo continúa haciendo.